画山

画名山 峨眉山

海峡出版发行集团
THE STRAITS PUBLISHING & DISTRIBUTING GROUP
福建美术出版社

图书在版编目（CIP）数据

曾刚画名山．峨眉山 / 曾刚著．-- 福州：福建美
术出版社，2018.11（2021.12重印）
ISBN 978-7-5393-3872-9

Ⅰ．①曾… Ⅱ．①曾… Ⅲ．①山水画－作品集－中国
－现代 Ⅳ．① J222.7

中国版本图书馆 CIP 数据核字（2018）第 241070 号

出 版 人：郭　武
责任编辑：沈华琼　郑　婧
出版发行：福建美术出版社
社　　址：福州市东水路 76 号 16 层
邮　　编：350001
网　　址：http://www.fjmscbs.cn
服务热线：0591-87669853（发行部）　87533718（总编办）
经　　销：福建新华发行（集团）有限责任公司
印　　刷：福州万紫千红印刷有限公司
开　　本：889 毫米 ×1194 毫米　1/12
印　　张：3
版　　次：2018 年 11 月第 1 版
印　　次：2021 年 12 月第 3 次印刷
书　　号：ISBN 978-7-5393-3872-9
定　　价：38.00 元

　　曾刚　笔名无为，号峨眉山人。早年得山水画家吴祥辉先生启蒙，后又长期师从著名画家黄纯尧教授。其画作传统笔墨基础扎实，好作鸿篇巨制，颇得气势，法度谨严、富生活气息、力求将绚丽的色彩与水墨协调，逐渐形成自己独特的艺术风格。曾在成都、上海、天津等地举办个人画展，应邀创作《龙啸》《青山不老绿水长流》悬挂于天安门城楼。先后出版《曾刚彩墨山水画》《曾刚画集》《曾刚画名山》系列等十余种画集。

概　述

　　自福建美术出版社策划《曾刚画名山》系列丛书以来，我们已先后合作出版了《曾刚画名山——桂林》和《曾刚画名山——张家界》。这两本画册的发行得到众多同行朋友的好评与肯定，也得到了广大彩墨山水爱好者的青睐，促使我有更大的动力去完成后续的八本《曾刚画名山》系列丛书。

　　峨眉山是我的故乡，我在这里生活了21年，从小看着峨眉山金顶云开云散，变幻无穷，那时心里就有一种想法，如能把这美好的景致画成画卷就好了！就这样，峨眉山的仙气滋润着我，这种欲望在心中燃烧，峨眉山一直是我在《曾刚画名山》系列丛书的计划中。2018年7月《曾刚画名山——峨眉山》的写生创作正式启动，来自全国30多名彩墨山水爱好者齐聚峨眉山清音谷，开始了为期十天的采风活动。峨眉山位于我国西南部，是中国的四大佛教名山之一，地势陡峭，风景秀丽，素有"峨眉天下秀"之称。山上有诸多古迹寺庙，如报国寺、伏虎寺、清音阁、洪椿坪、万年寺、洗象池、舍身崖、峨眉佛光、金顶等，去过峨眉山的朋友都知道，四川盆地气候潮湿、植被茂密，除了金顶，很难见到裸露的山石，因此想画出峨眉山的地貌特点是有相当的难度。

　　我曾多次到峨眉山写生，但真正徒步登上峨眉山金顶那是30年前的事，今年7月为了更好地完成《曾刚画名山——峨眉山》一书的写生素材，我决定再次徒步登顶峨眉山。说来容易，真正登过峨眉山的朋友就知道其中的艰辛，我们一边登山，一边观察景色，寻找适合写生的景点，一天内在蜿蜒陡峭的山路上行进了28.5公里，这在平时是不敢想象的，但是有了画好峨眉山这个坚定的信念支撑着我完成登顶，搜集到了需要的构图和创意。艺术来源于生活又高于生活，这次登顶峨眉山给我日后创作带来了无尽的源泉。

　　《曾刚画名山——峨眉山》即将付梓出版，恰逢我的故乡峨眉山建市30周年，谨以此书向家乡父老献礼！

<div align="right">

曾刚

2018年10月

</div>

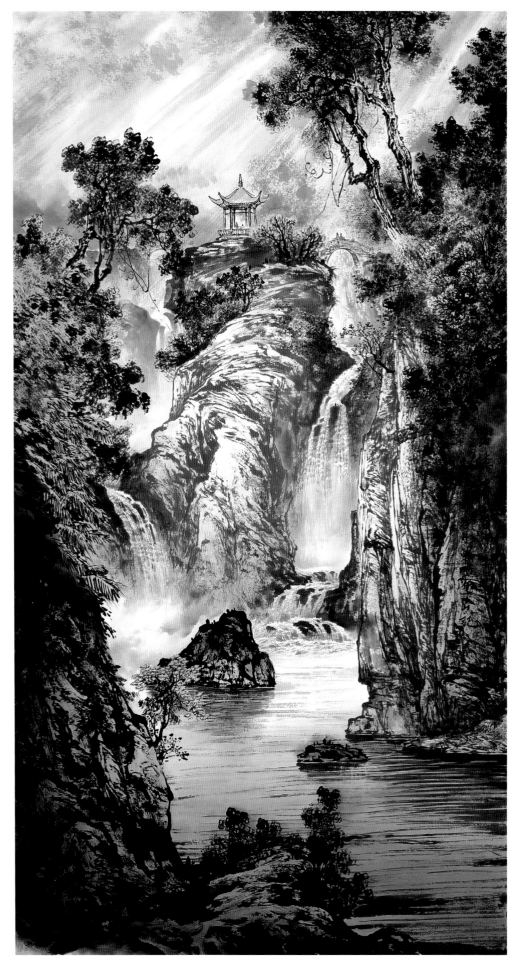

双桥清音　96cm×180cm

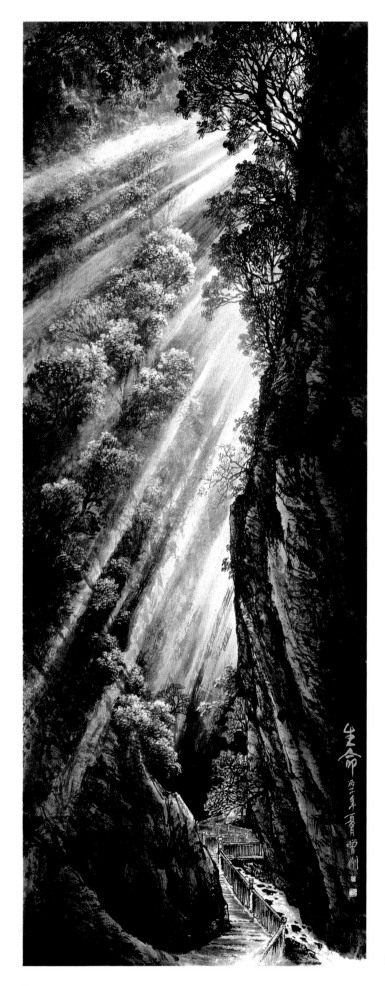

生　命　80cm×180cm

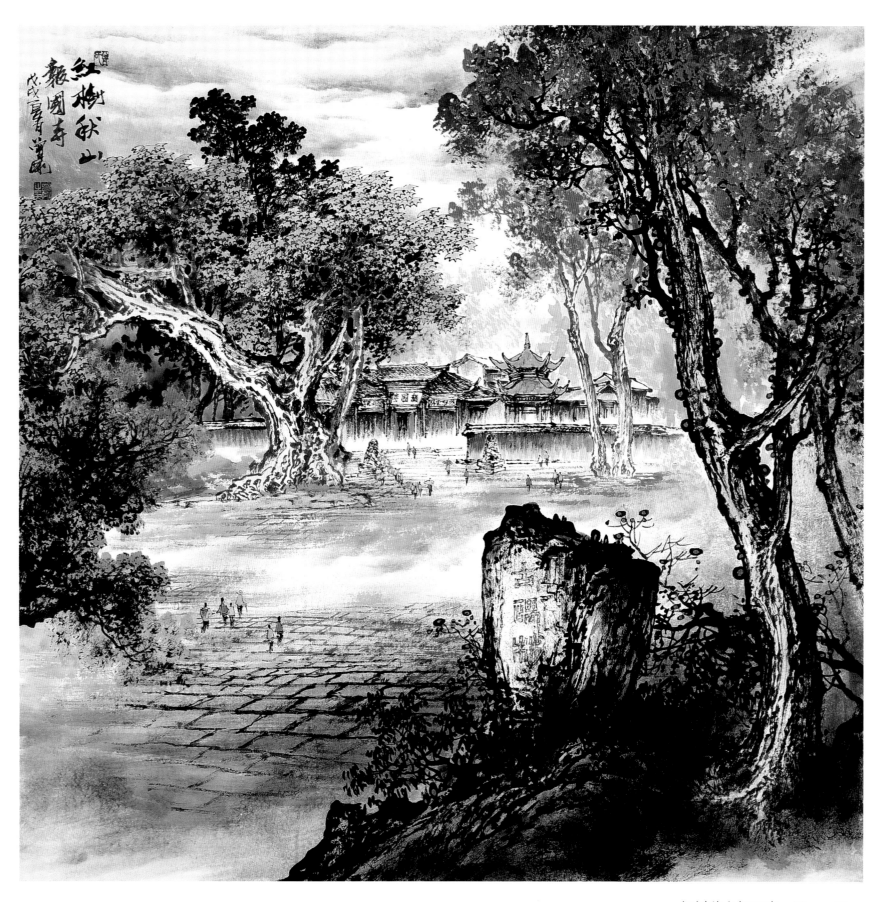

红树秋山报国寺　68cm×68cm

3

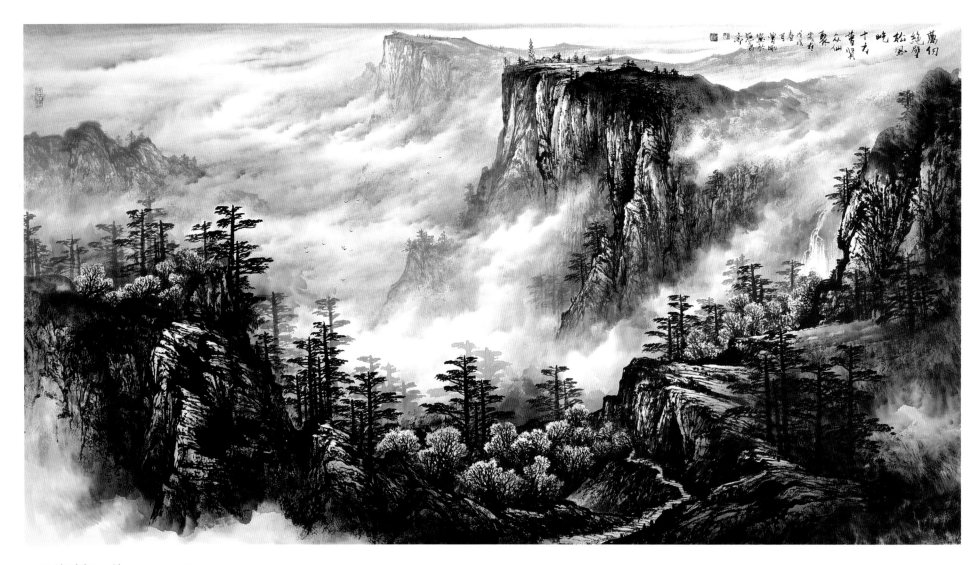

万仞绝壁松风屹　180cm×96cm

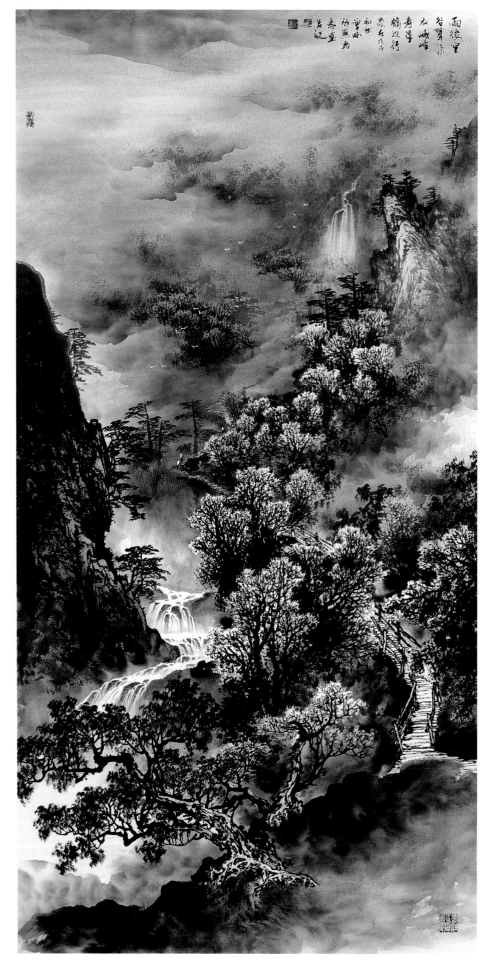

雨后空谷翠染衣　68cm×136cm

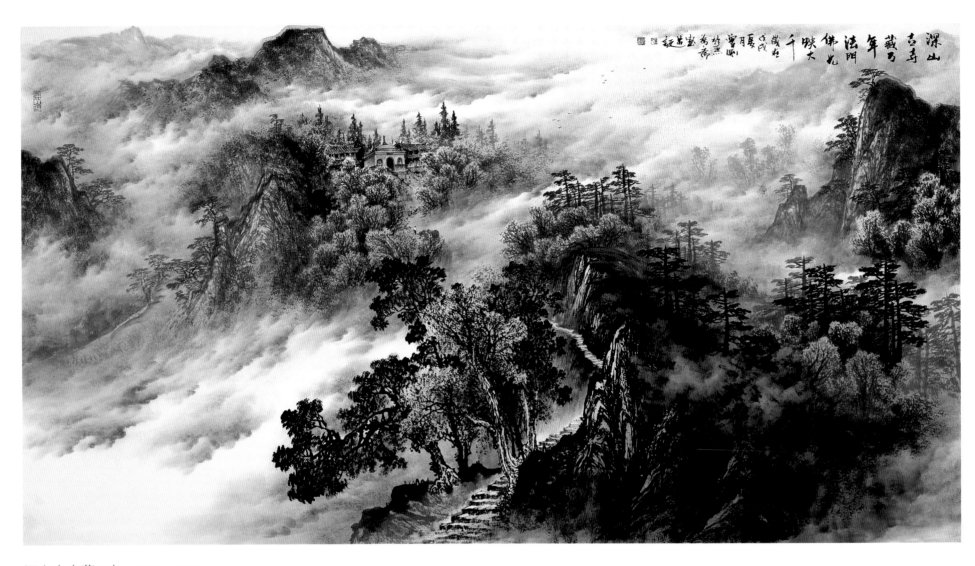

深山古寺藏万年　　180cm×96cm

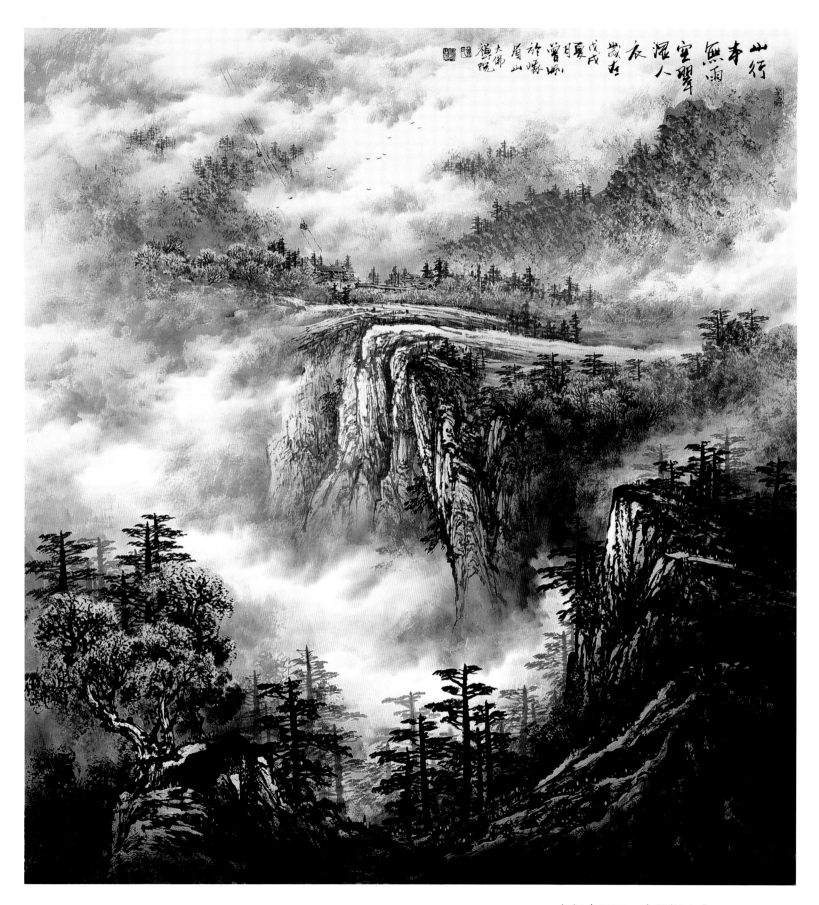

山行本无雨　空翠湿人衣　90cm×96cm

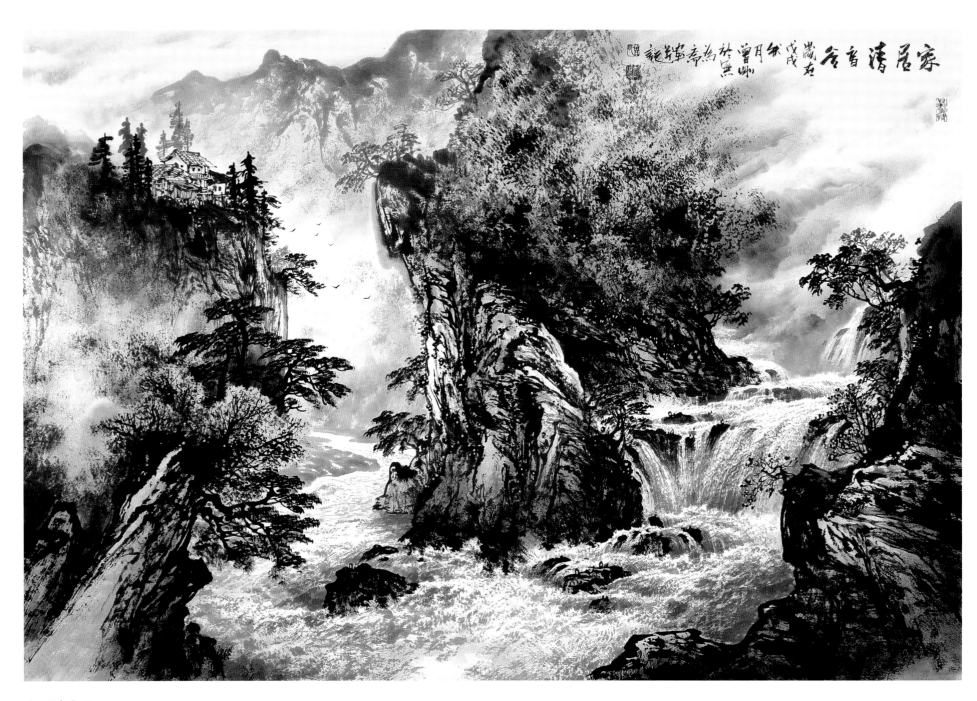

家居清音谷　96cm×60cm

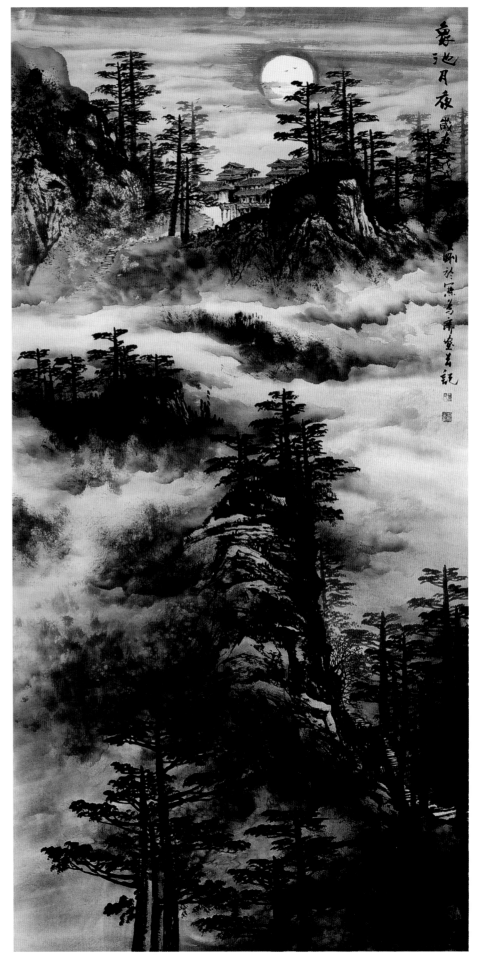

象池月夜　68cm×136cm

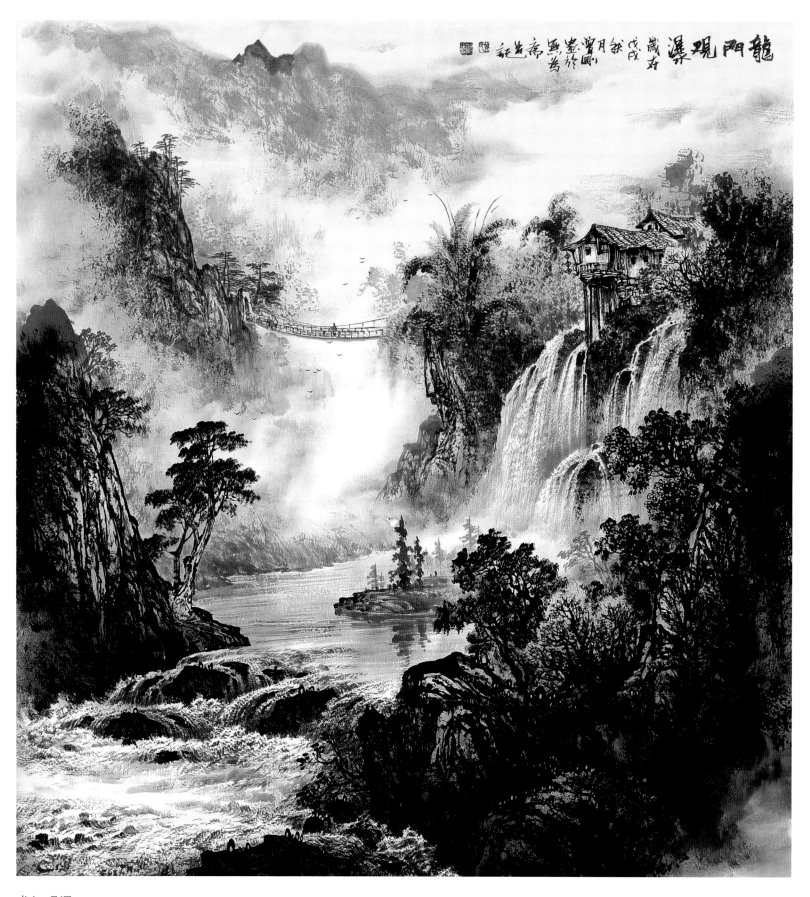

龙门观瀑　90cm×96cm

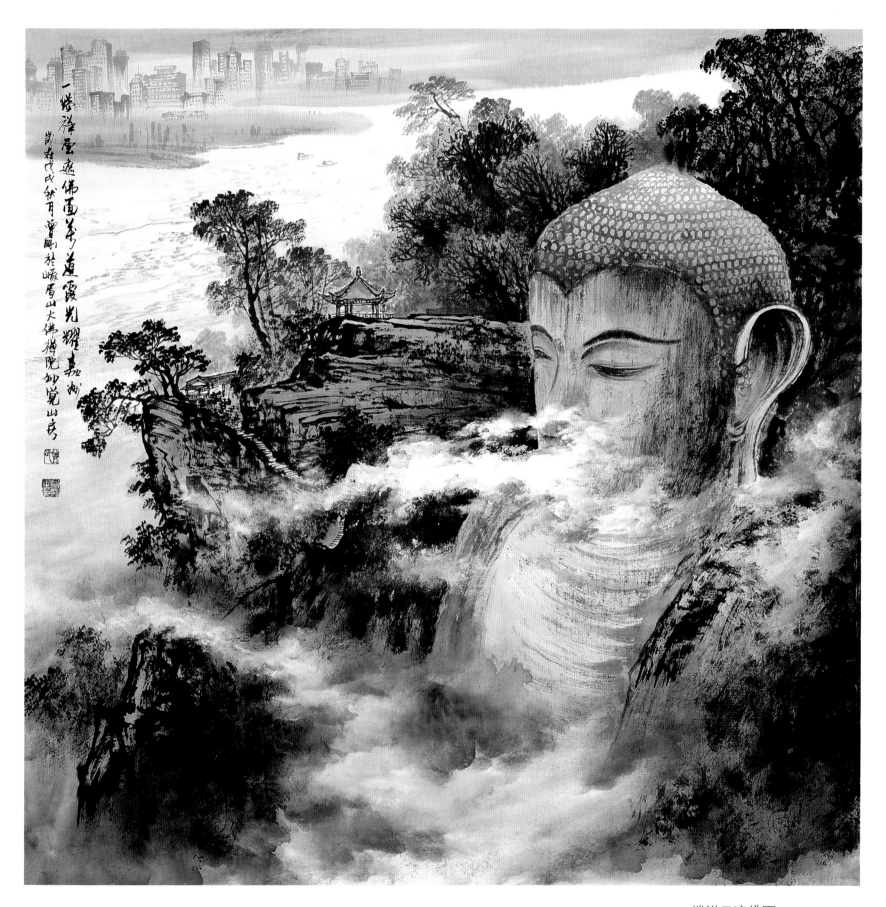

一缕祥云遮佛面　68cm×68cm

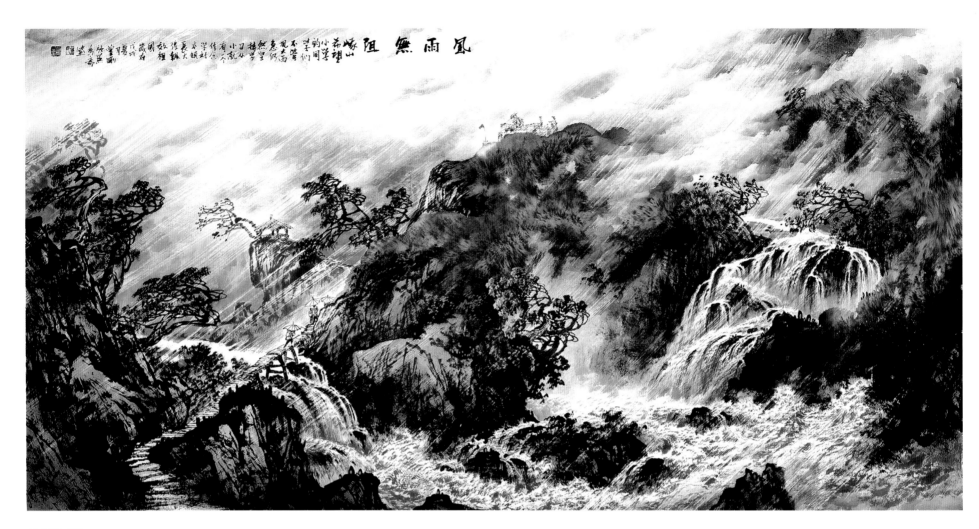

风雨无阻　136cm×68cm

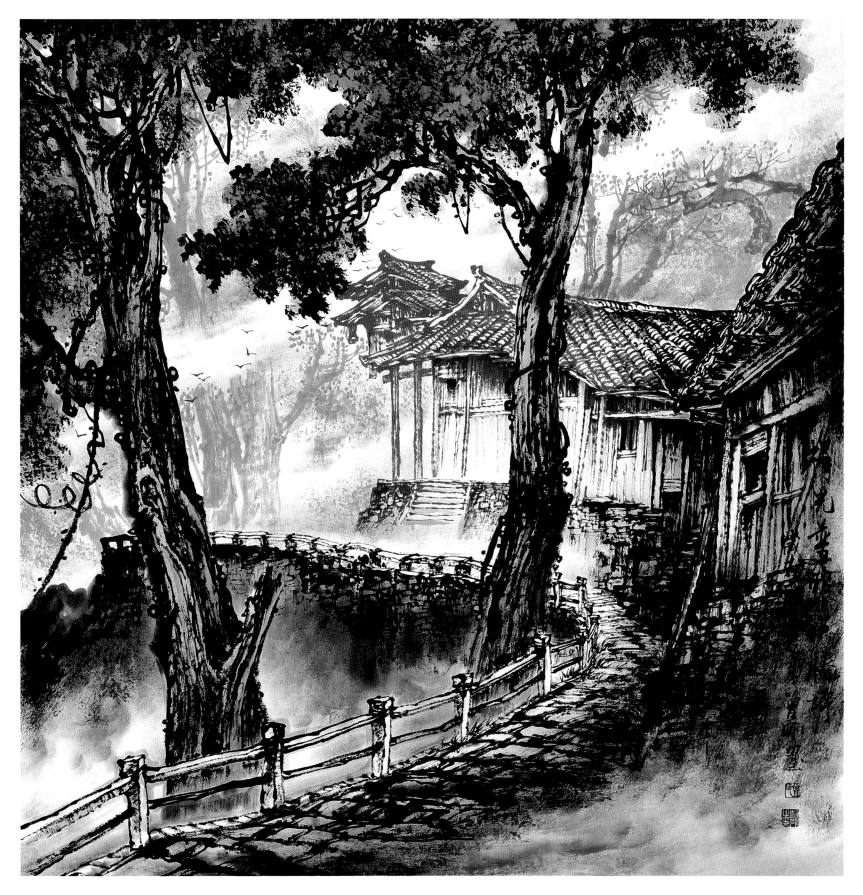

祥光普照洪椿坪　68cm×68cm

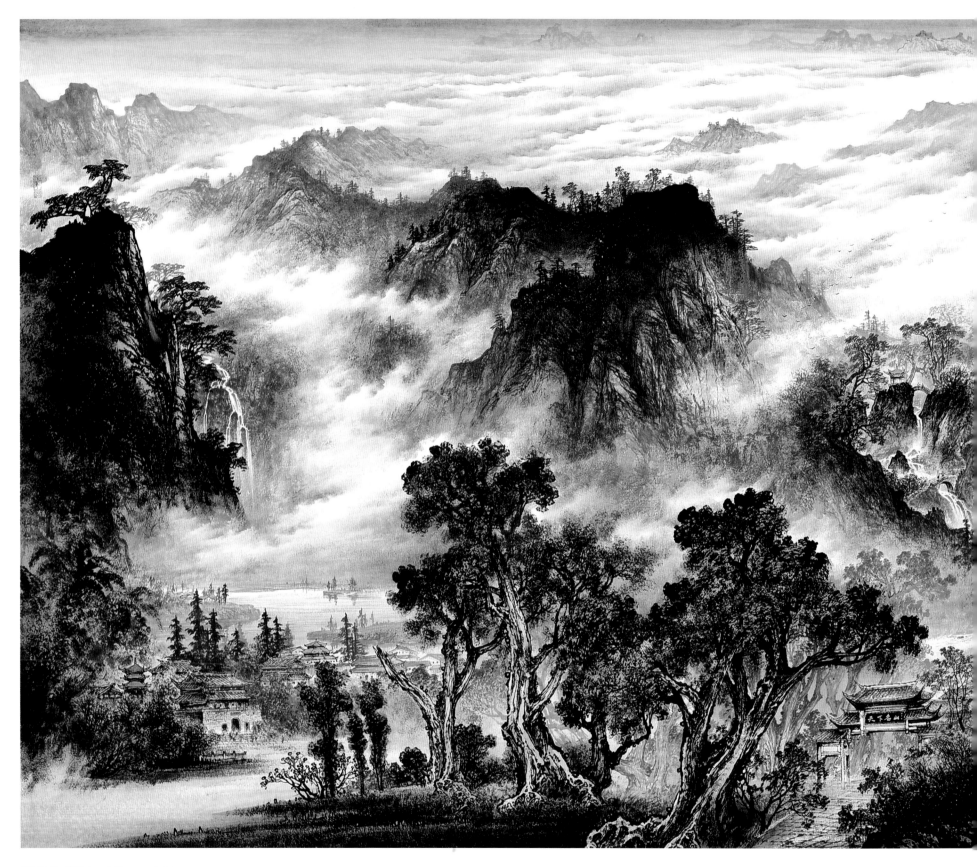

峨眉圣境图　360cm×145cm

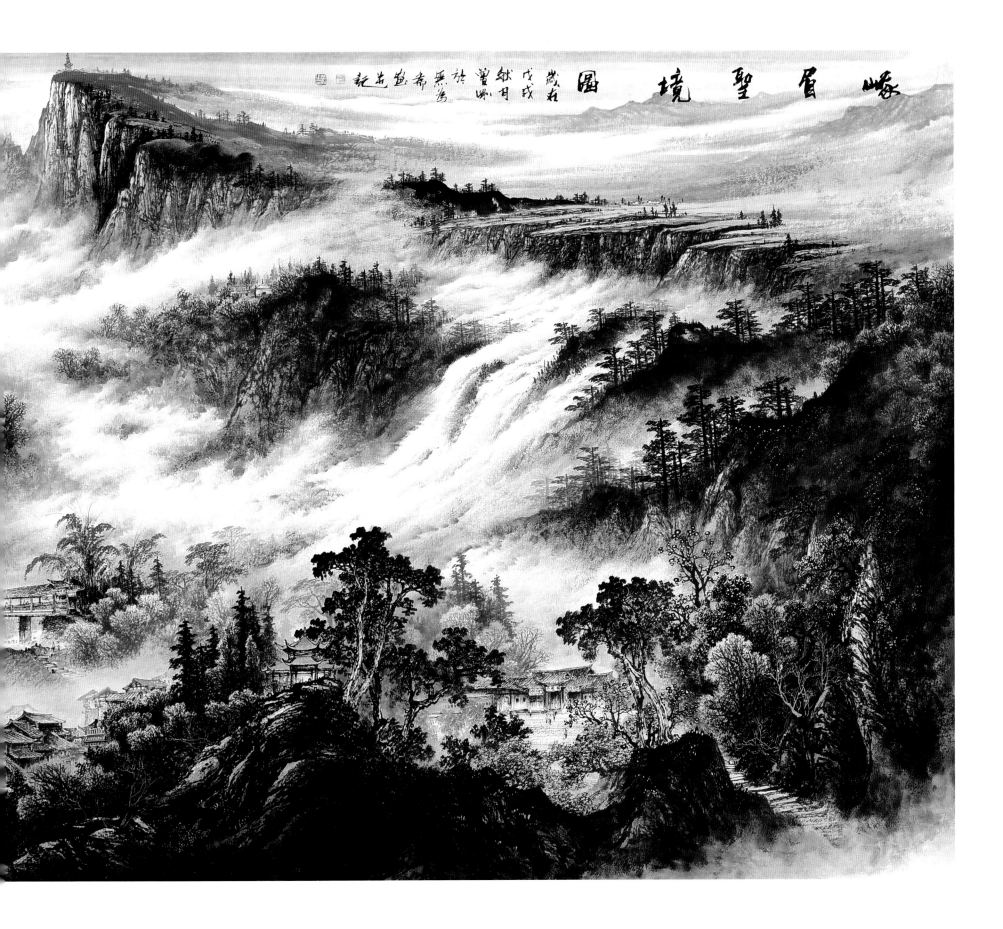

峨眉聖境圖

歲在戊戌秋月於蜀嶂無私齋寫荒記

15

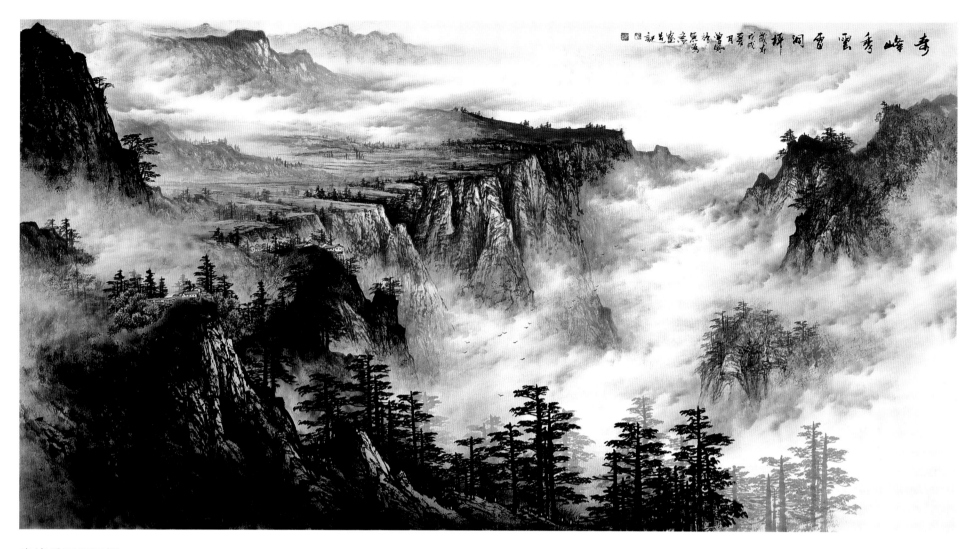

奇峰秀云雷洞坪　180cm×96cm

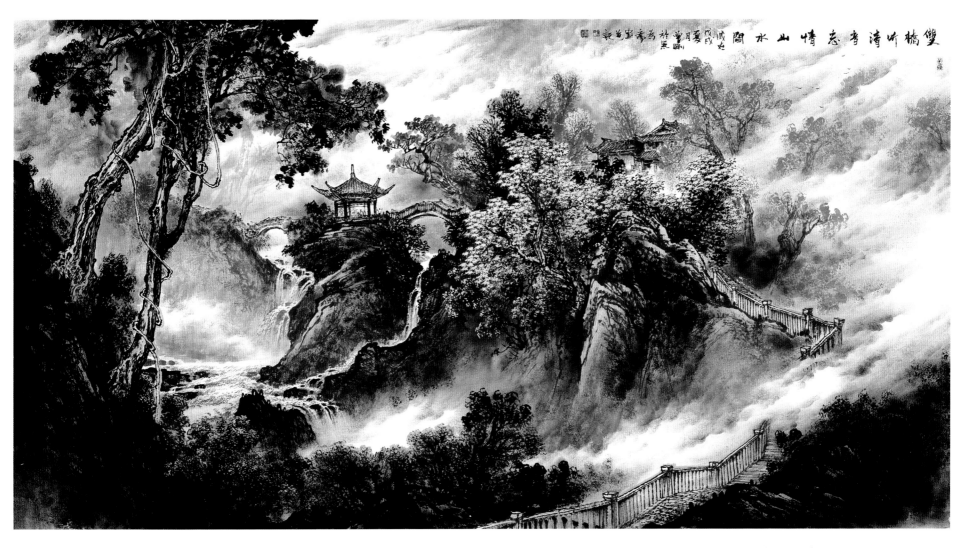

双桥听清音　忘情山水间　180cm×96cm

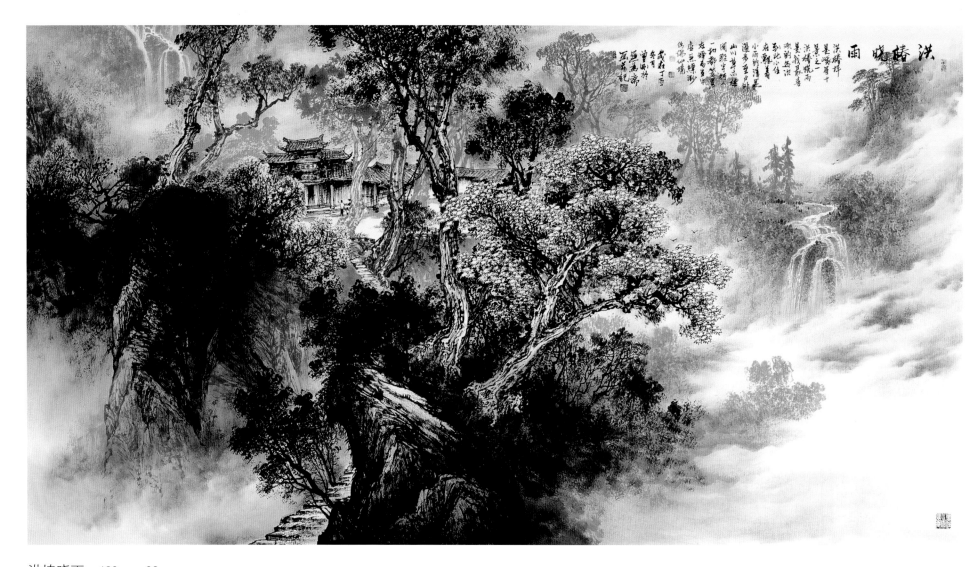

洪椿晓雨　180cm×96cm

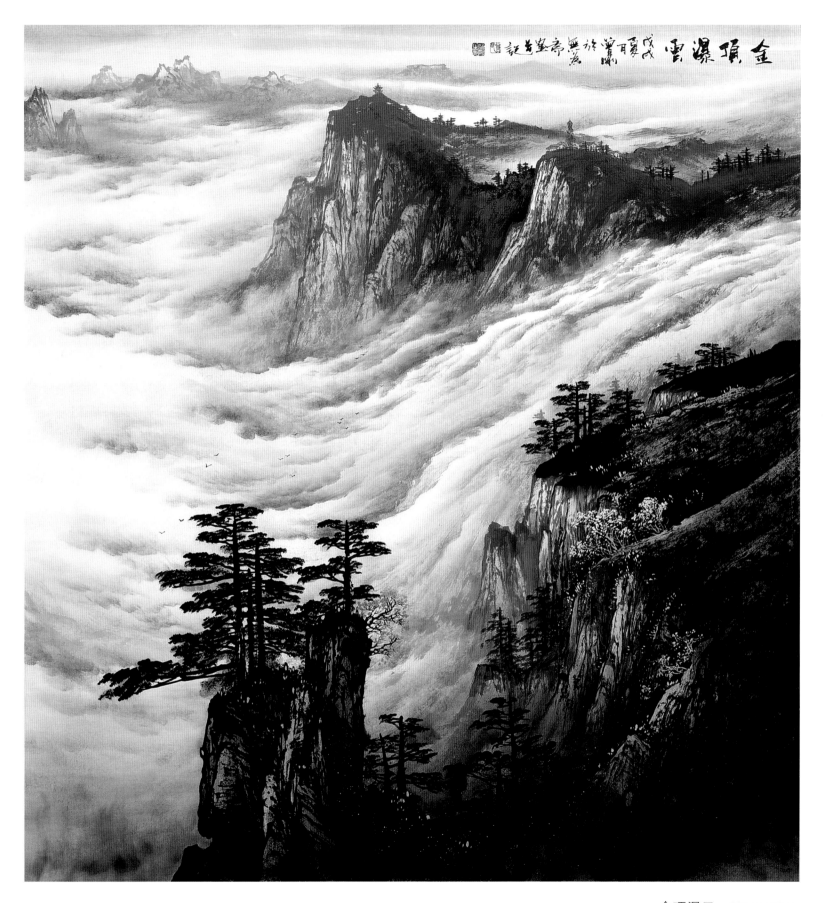

金顶瀑云　90cm×96cm

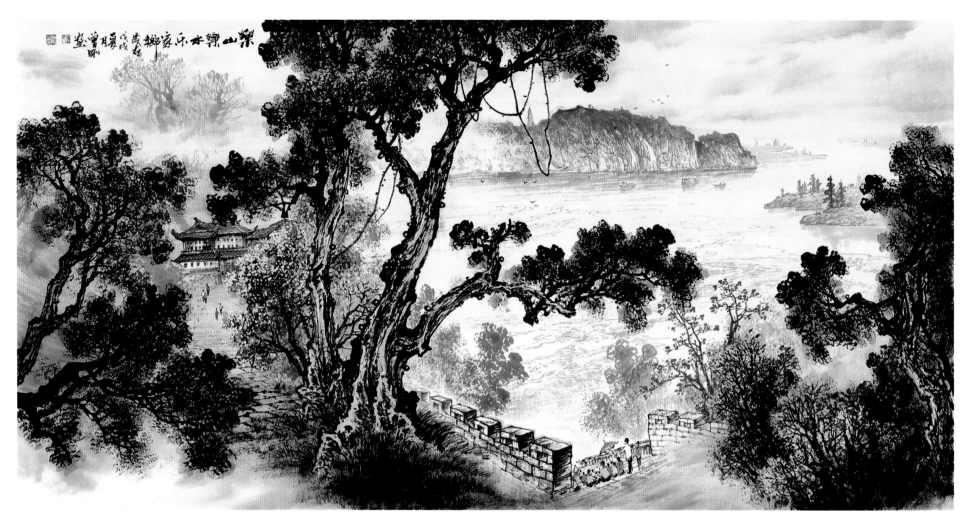

乐山乐水乐家乡　136cm×68cm

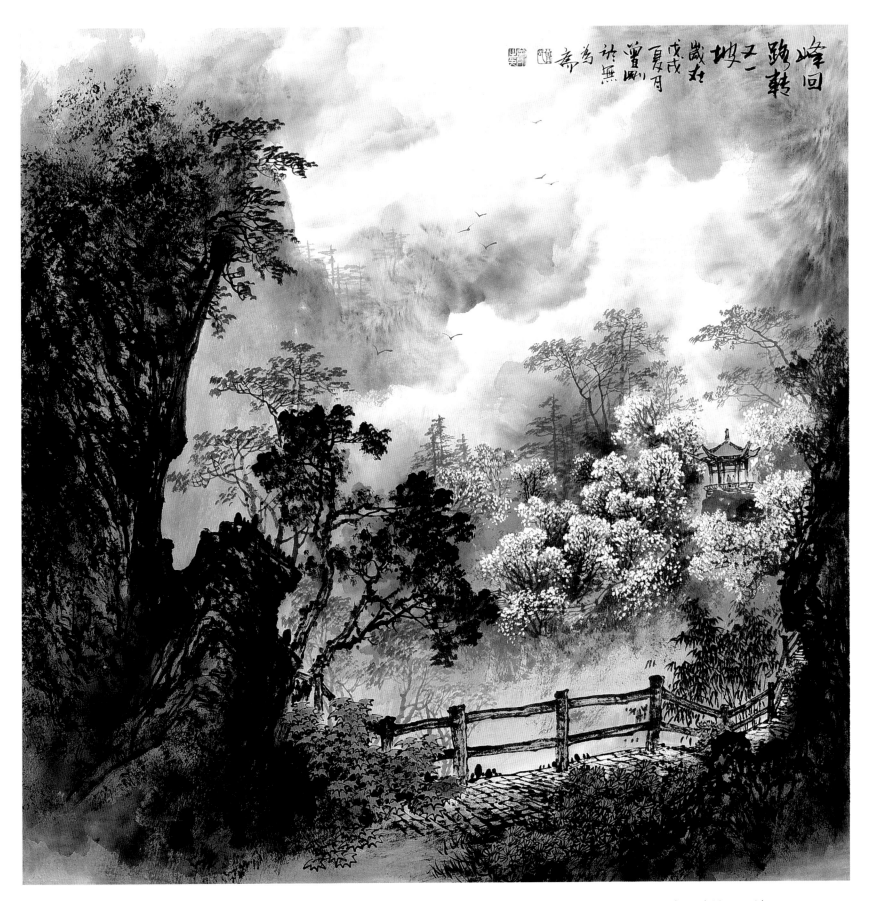

峰回路转又一坡　68cm×68cm

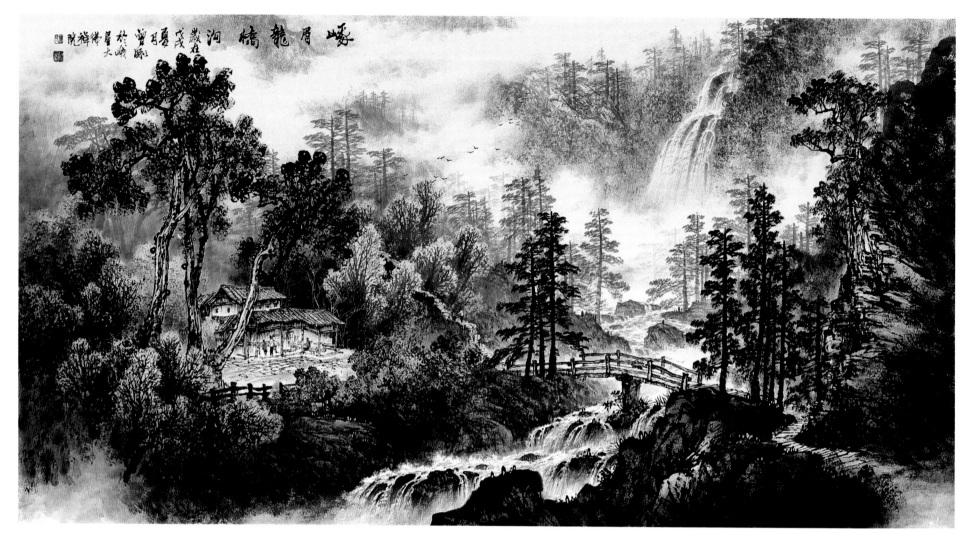

峨眉龙桥沟　136cm×68cm

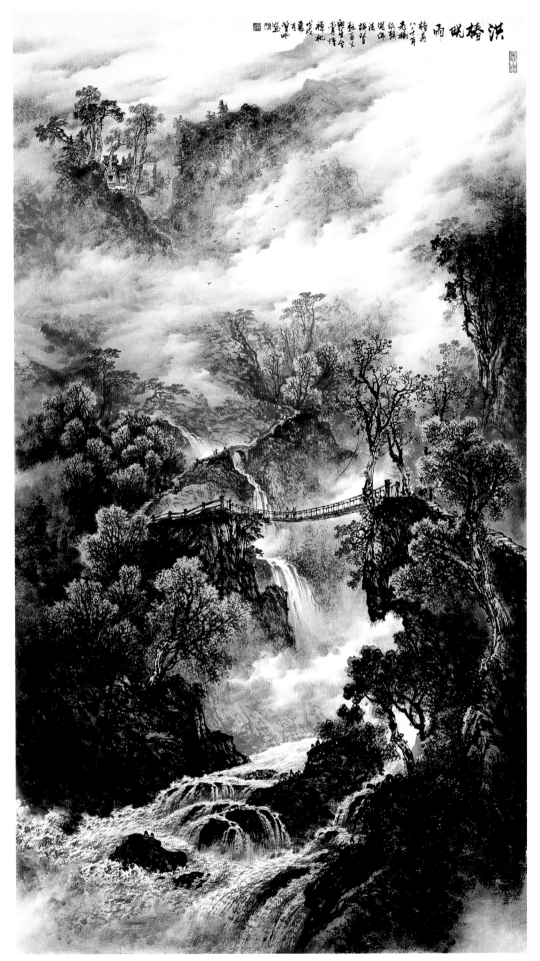

洪椿晓雨　96cm×180cm

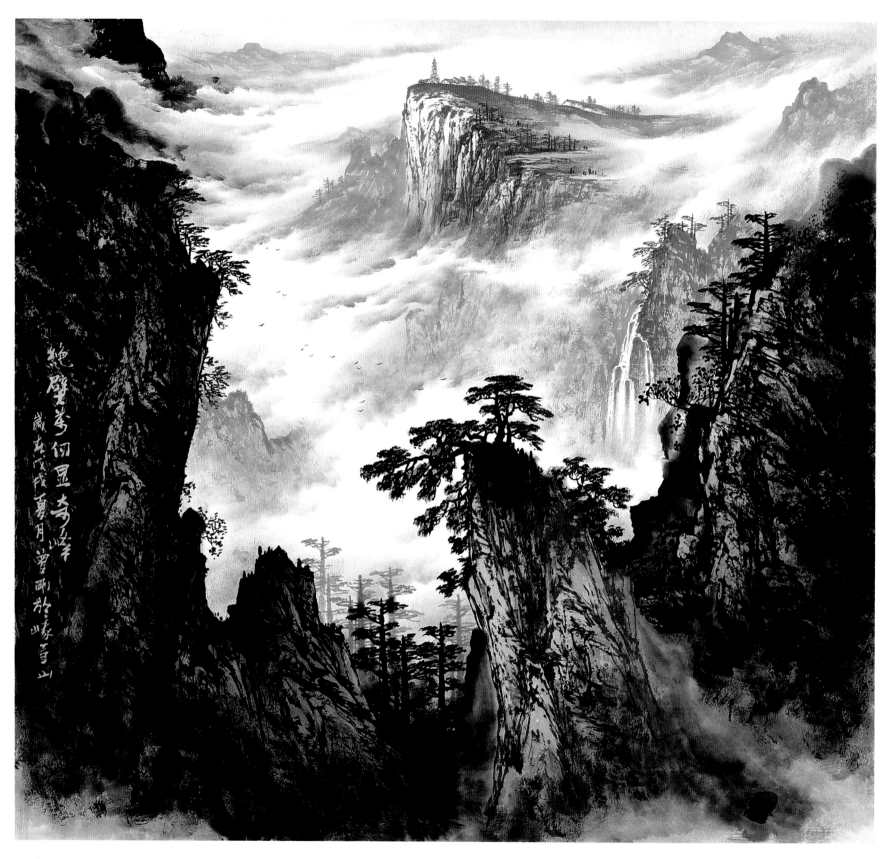

绝壁万仞显奇峰　90cm×96cm

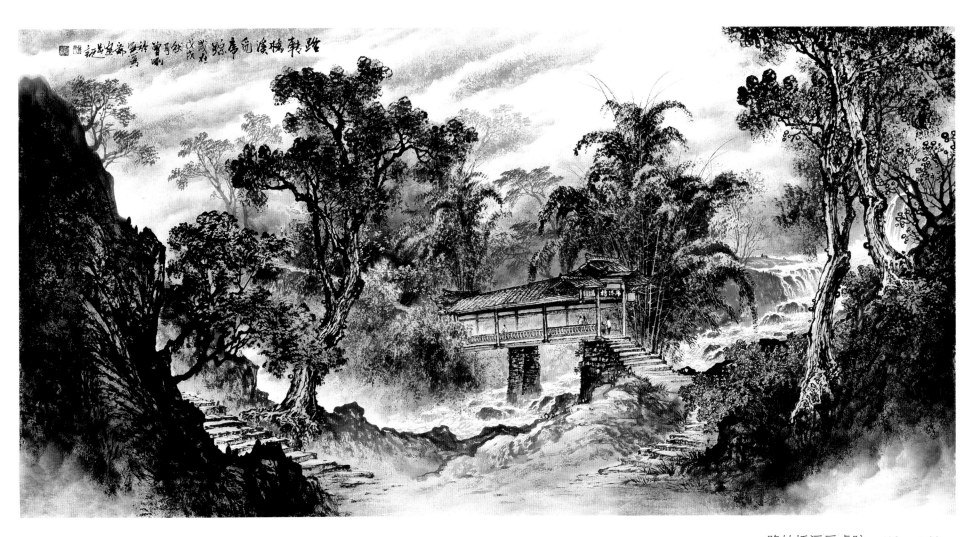

路转桥溪觅虎踪　136cm×68cm

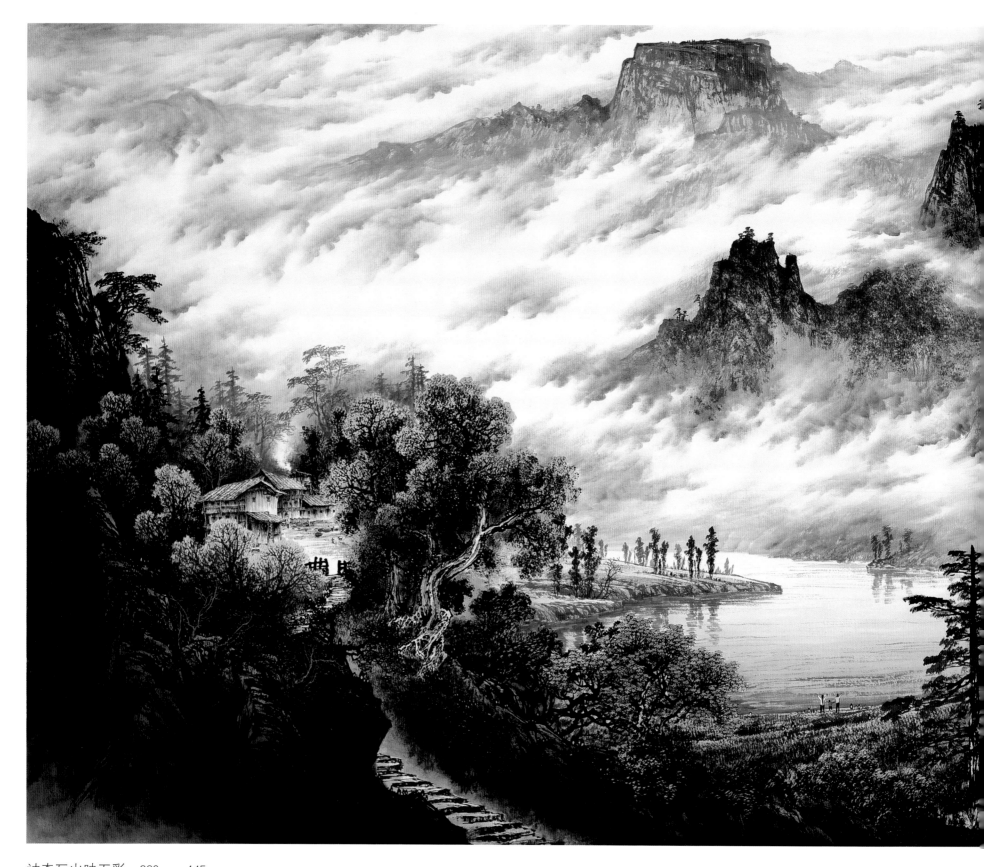

神奇瓦山映五彩　360cm×145cm

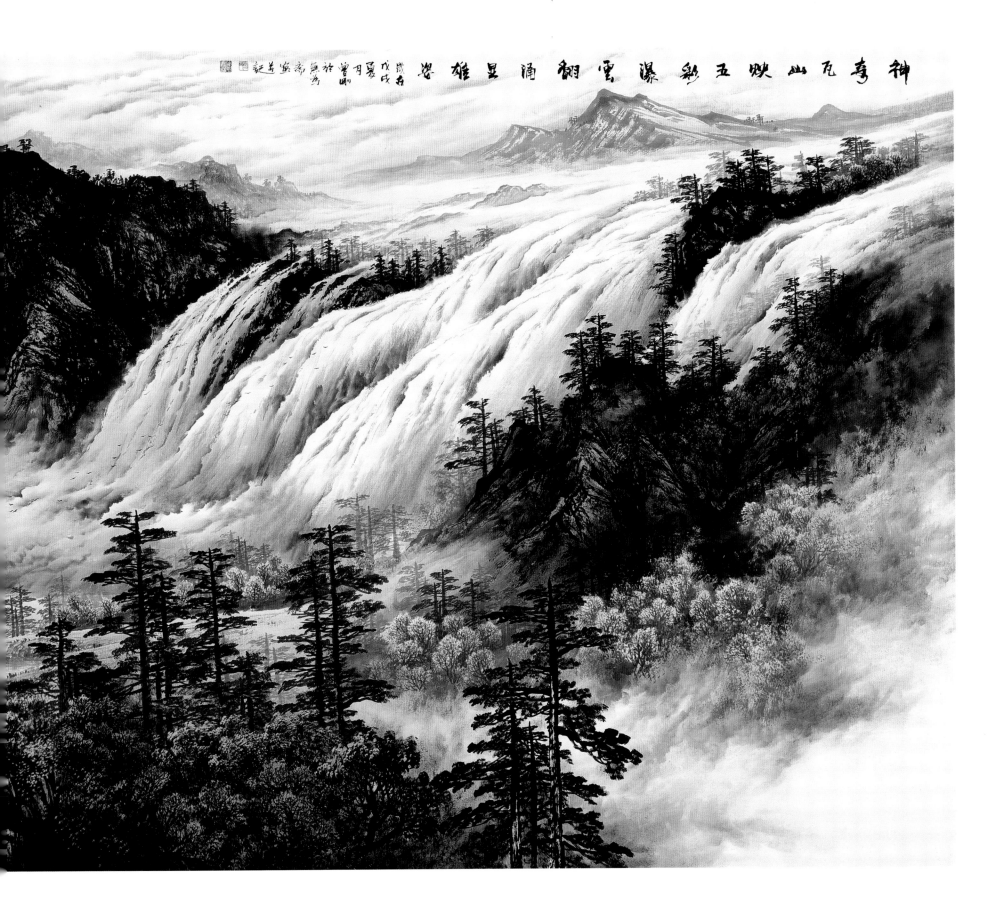

神奇瓦山映五彩 瀑翻雲涌豈雄姿

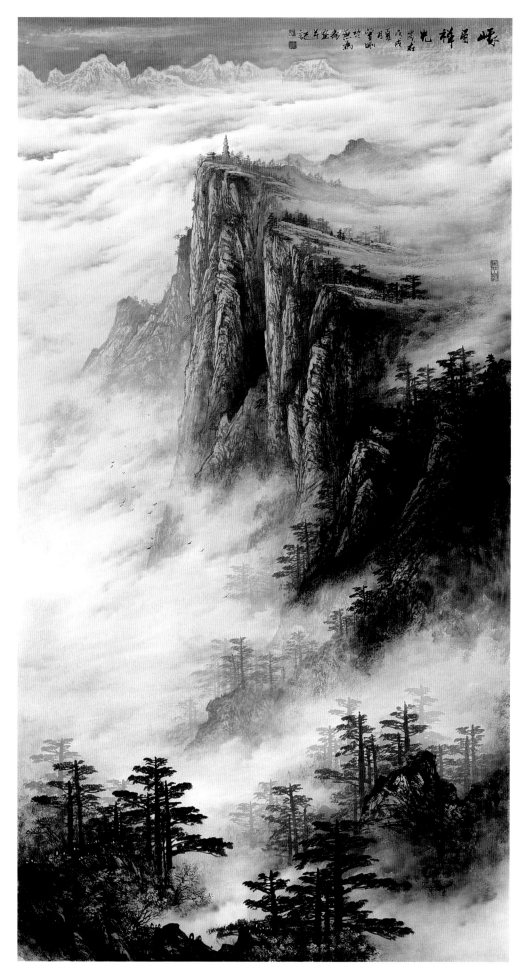

峨眉祥光　96cm×180cm

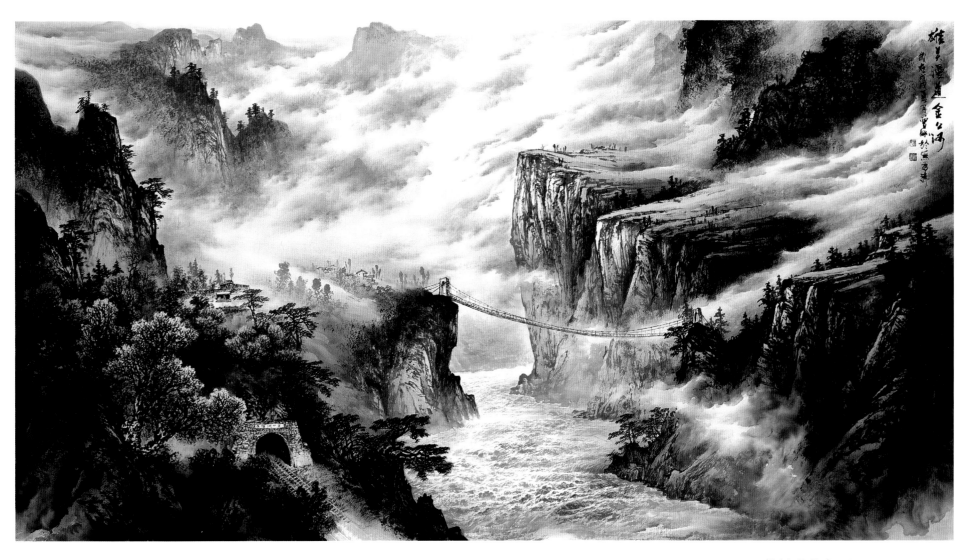

雄关漫道金口河　180cm×96cm

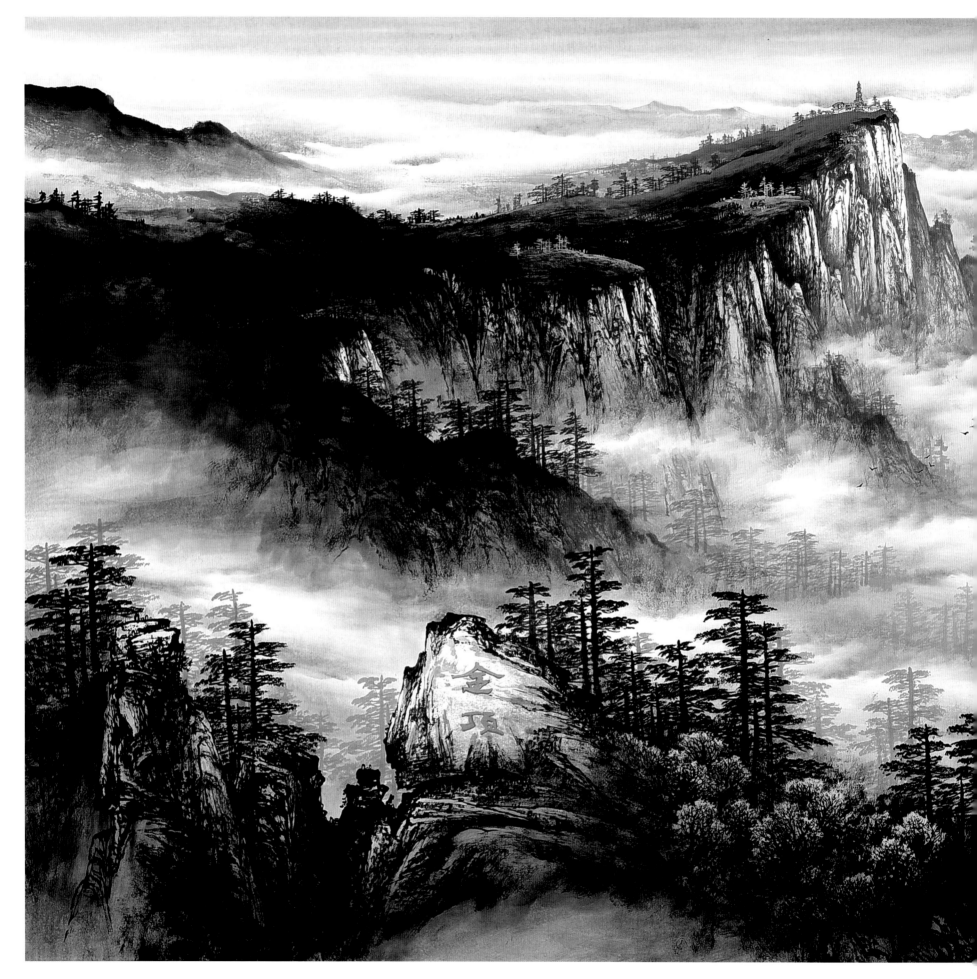

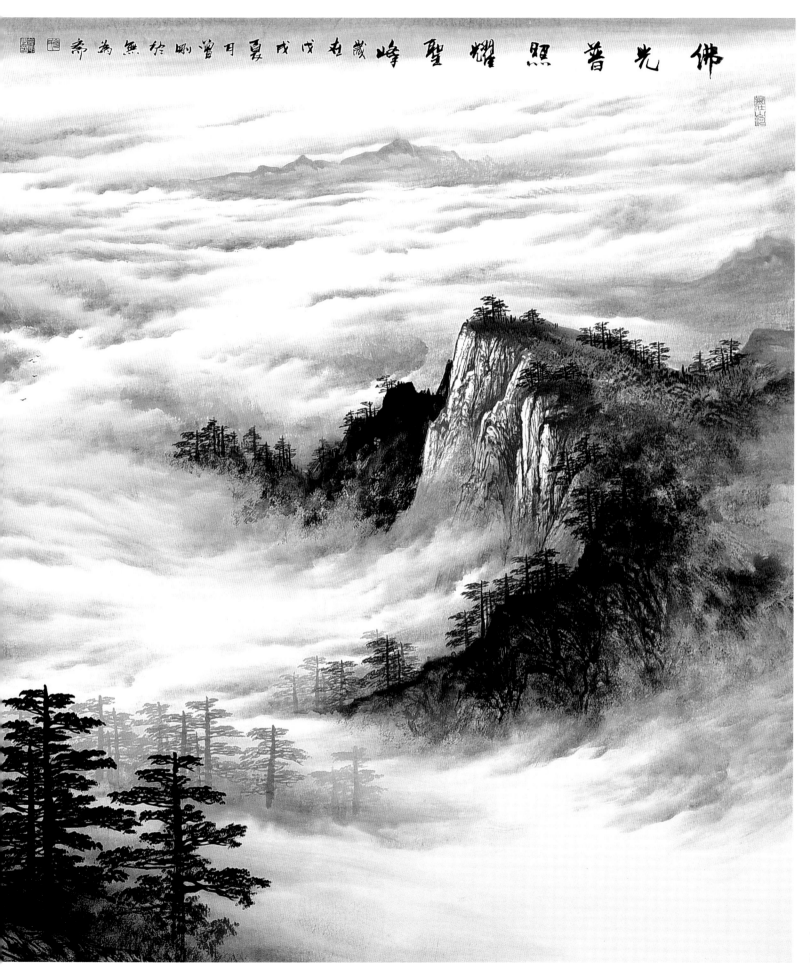

佛光普照耀圣峰

250cm × 125cm

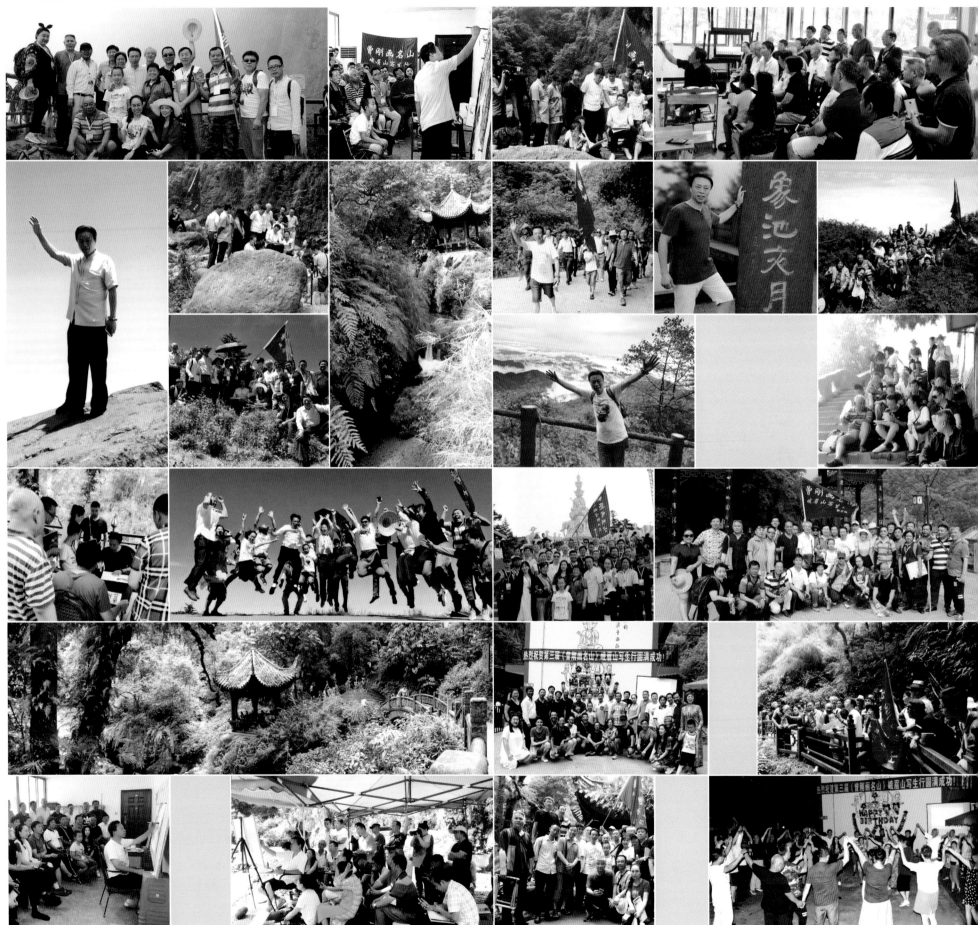